爭座位稿

이 책의 특징

1, 이 책은 안진경의 [爭座位稿] 중에서 그 필법의 특징적인 요소별로 글자를 선정하여 기본이 되는 글자에서부터 시작하여 단계적으로 공부해 나갈 수 있도록 배열하였다.

2, 될 수 있는대로 肉筆의 맛을 살리기 위하여 운필상 나타나는 墨色의 濃淡 효과를 보였음으로 필압(筆壓)의 경중이나 운필 속도를 짐작할 수가 있어 보다 효과적인 공부가 될 것이다.

3, 난 밖에 法帖字를 보이어 編著者가 임서한 큰 글씨와 대조하여 보면서 筆意의 해석력을 기를 수 있도록 하였다.

4, 글자마다 楷書의 활자체를 보이었다.

5, 새김(訓)이 여러 갈래인 글자는 통상 쓰이는 訓을 달았다.

6, 集字의 편의를 돕고자 面紙에 音別 찾아보기를 실었다.

임서(臨書)의 중요성

이 책은 서예를 正道로 배우고자 하는 사람들을 위하여 「임서(臨書)의 바른 길잡이」 구실을 하려고 엮은 것이다.

임서란, 본보기가 될 글씨를 보고 쓰는 연습방법으로 그림공부에서의 「데생」에 해당된다. 데생의 수련으로 부실하고는 사생이 제대로 될 수 없듯이 서예에서도 장차 좋은 작품을 쓰기 위한 바탕을 튼튼히 하기 위해서는 정평이 있는 명법첩(名法帖)들의 임서 수련을 철저히 하지 않으면 안된다. 이미 일가를 이룬 서가들도 법첩의 임서를 게을리 하지 않는 바 그것은 「법고창신(法古創新)」 즉 옛명적을 더듬고 살핌으로써 거기에서 새로움을 빚어내는 자양을 풍부히 얻기 위해서이다. 세상에는 자기자신은 서가로 자처하지만 옳은 심미안(審美眼)을 가진 구안자(具眼者)들의 인정을 받지 못하는 이른바 속류(俗流)의 서가 또한 적지 않은데 그들은 처음부터 향암(鄕闇)의 속된 글씨를 배웠거나 아니면 설령 법첩으로 입문하였더라도 제대로 수련을 쌓지 않은채 제멋에 겨워 자기류로 흐른 사람들이다. 이런점으로 미루어 볼 때 임서의 수련이 서예 연구에 있어 얼마나 큰 비중을 차지하는가를 짐작할 수가 있을 것이다.

임서본의 필요

그러나 법첩들은 거개가 金石에 새겨진 글씨의 탁본(拓本)이기 때문에 육필(肉筆)과는 다를뿐만 아니라 크기도 잘고 또 점획이 이지러진 곳도 있어서 초학자들이 그것을 직접 본보기 글씨로 삼아 공부하기는 매우 어렵다. 그래서 인쇄술이 발달하면서 그것을 사진으로 확대하고 보필(補筆)·수정하여 초학자용의 교본으로 만들어 내고 있다. 오늘날 우리 주변에 흔한 전대첩(展大帖)이라는 것이 그것인데 이것들은 글자가 크다는 점으로는 초학자에게 있어 다소 도움이 될는지 모르나 보필·수정이 지나쳐서 원첩 본디의 기운(氣韻)과는 거리가 먼, 다듬고 그려진 글씨로 모습이 바뀌고 더러는 보필 그 자체가 잘못되어 오히려 학서자를 오도(誤導)하는 폐단도 없진 않다.

임서 수련을 함에 있어서 가장 이상적인 방도는 선생이(물론 바른 임서력을 가진) 임서하는 것을 곁에 눈여겨 보고 그 글씨를 체본으로 하여 공부하는 것이라 하겠다. 그러나 누구에게나 그러한 좋은 여건이 마련되는 것이 아니고 그렇지 못한 많은 사람들을 위해서는 육필 체본과 같은 임서본(臨書本)이라도 마땅히 있어야만 되겠다는 생각에서 이 책을 꾸미게 된 것이다.

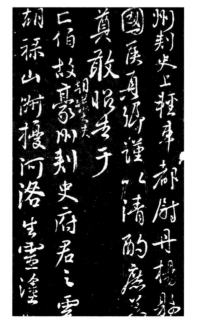

爭座位稿에 대하여

「爭座位稿」는 顏眞卿이 定襄郡王·尙書右僕射(야) 郭英乂(애)에게 보낸 편지의 草稿로, 「與郭僕射書」라고 불러야 할 것이나 그 內容이 百官集會의 座位에 관하여 郭英乂의 처사가 不當하다고 항의한 글이기 때문에 「爭座位稿」 또는 「爭座位帖」으로 부르기도 한다. 「祭姪文稿」·「祭伯文稿」와 더불어 「안진경三稿」로 並稱되는 이 草稿는 안진경의 여러 필적 중에서도 꼽히는 걸작으로서 안진경이 五五세(七六四)때에 쓴 二〇〇〇字 가까운 行草書이다.

米芾(불)의 「寶章待訪錄」이나 「書史」에 의하면 이 쟁좌위고는 唐의 先天, 廣德年間에 사용된 畿縣의 獄狀에 禿筆로 씌어진 것으로 되어있는데 北宋時代에 長安의 富者였던 安師文의 소장이었다가 후에 內府에 들어갔으며 「宣和書譜」에도 著錄되었으나 그 후에는 어떻게 되었는지 분명치 않다.

米芾은 이 帖을 「篆籀의 氣가 있는 顏書의 으뜸으로 字字의 筆意가 連續되어 詭異飛動」이라 하였고 阮元은 「鎔金出冶, 元氣渾然한 行書의 極」이라 激賞하였다. 뿐만아니라 古來로 이 쟁좌위고를 왕희지의 蘭亭敍와 더불어 行草書의 雙璧이라 일컫는다. 난정서 쟁좌위고에는 內部(空白)의 넉넉함이 사람의 意表를 찌르는 廣大한 것이 있어 차라리 어리둥절할 정도로 엿볼 수 있다 하겠다.

왕희지가 蘭亭의 曲水宴에서 興이 도도하여 即席에서 써내린 序文草稿인데 그가 집에 돌아와서 그것을 净書할 양으로 다시 써보았으나 몇 번을 고쳐 써보아도 草稿 以上의 것이 나오지 않았다는 것이며, 이 爭座位稿 또한 郭英乂의 위계질서를 어지럽힌 방자함을 꾸짖고 抗議한 書札로, 비분강개, 堂堂한 論調를 펴면서 써내린 率意의 글씨이기 때문에 더욱 높이 평가되는 것이다.

그 品의 너그러움을 度外視하고서는 爭座位稿에 접근할 수가 없다. 向勢로 形을 잡고 抵抗感있는 筆線을 구사하면서 「妍美」 따위를 念頭에 두지 않고 眞率 그것으로 一貫하여 雄渾의 氣風이 넘쳐 흐른다.

顏眞卿의 家系에는 대대로 篆籀에 능한 사람이 많았던 것으로 미루어 그 역시 書學을 晉이나 初唐에 淵源을 두지 않고 篆籀로 거슬러 올라가 마침내 「大革新한 新局面」을 개척하였다고 본다. 안진경에게 가장 큰 영향을 준 사람은 張旭이었는데 그는 장욱을 通하여 이른바 印印泥, 錐畫沙의 필법을 터득하였다. 그리하여 그는 藏鋒에 능하였고 中鋒을 구사한 圓筆을 취하여 그 妙理를 빚어내었다.

안진경의 著名함은 楷書 때문이라고들 하지만 實際로 그의 技倆은 그의 行草書에 있어서 도리어 그 眞面目을

〈참고〉

앞에서 言及하였듯이 안진경書는 直筆·中鋒의 圓筆임으로 이 爭座位稿 등 안진경의 行書를 배우려는 먼저 그의 楷書를 더듬은 다음에 안진경 行草로 들어가는 것이 효과적인 순서라 할 수 있다.

爭座位稿通解

十一月 日~培足畏也 十一月 日。金紫光祿大夫·檢校刑部尙書·上柱國·魯郡開國公인 顔眞卿은 삼가 書를 右僕射·定襄郡王인 郭公閤下에게 바친다。생각건대 太上은 德을 세우는 것이요、그 다음은 功을 세우는 데에 있으니 이는 不朽의 이름을 後世에 남기는 것이라 한다。또 이렇게도 들었다。즉 宰相인 者는 百僚의 師長이요 諸侯王은 人臣의 極地라고 한다。이제 僕射는 不朽의 功業을 세워서 定襄郡王에 封하여져 實로 人臣의 極에 이르렀다。이와 같음은 不世出의 才能이 있어 史思明의 跋扈하는 軍勢를 꺾고 廻紇의 한없는 要求를 물리치는 등 普通이 아닌 功業의 움을 말한 것이다。우리 大唐에 있어서도 高祖、太宗으로부터 以來 아직 이를 行하여 일이 다스려지지 않거나 이를 버리고서 일이 흐트러지지 않은 일은 없었던 것이다。

結果로 장차에는 凌煙閣에 畵像이 그려지고 그 이름은 太室의 秘庫에도 所藏될 것으로 매우 畏敬할 바이나 同時에 이와 같은 地位에 있는 閤下로서 그 一言 一行은 天下가 모두 우러러 보게 되니 그 責任은 大端히 무거운 것이다。

前者菩提~深念之乎 前日에 菩提寺에서 行香하였을 때에 僕射는 親히 指揮하여 宰相과 兩省臺省의 常參官을 一行坐로 하고 魚開府 및 僕射가 諸軍將을 거느려 一行坐로 하였다。이런 일은 一時의 方便에 따른 權宜의 措置로서도 옳지 못한 것이다。하물며 다시 이것이 慣例가 되어서 거듭 이와 같이 行함은 千萬不當하다고 하지 않을 수 없다。그러함에도 不拘하고 一昨에는 또 郭令公 父子의 軍隊가 逆徒를 討滅하고 凱旋하였으므로 사람들은 感激함이 限이 없어 그를 頂戴하지 못함을 恨하리만큼 大端히 기뻐하여 興道의 會를 開催한 바 僕射는 이 때에도 班秩의 高下를 論하지 않고 文武의 左右도 돌보지 않고 任意로 指揮하여 一念으로 오직 權力者인 軍容의 비위를 맞추기에 重點을 두어 百僚가 눈을 흘겨 奇怪한 일이라고 생각하는 것도 介意치 않는 모양이었다。이와 같은 짓은 白晝에 金을 움켜간 齊人과 무엇이 다르다고 하겠는가。매우 不合理한 일이다。君子는 他人을 사랑함에도 禮로서 해야 할 것이다。姑息的 手段으로는 오히리어 害는 될지언정 참으로 사람을 사랑하는 所以가 아니다。僕射는 깊이 이를 生覺해야 할 것이다。

眞卿竊聞~其志哉 眞卿이 듣는 바에 의하면 魚朝恩은 佛道를 淸修하고 깊이 이에 歸依한 사람이며 그 밖에 東京을 回復하고 賊을 殄滅한 功業이 있었고 陝城을 지켜 朝野에서 다같이 尊奉貴仰하는 바이니 홀로

然美則~不亂者也 美는 바로 美이지만 이 美名을 始終 保全키란 決코 容易한 일이 아니다。故로 古人은 가득차고서 넘치지 않음은 富를 길이 지키는 所以요 높이 되어 危殆롭지 않음은 길이 貴를 지키는 所以라고 하였으니 實로 戒懼謹愼하여야 할 것이다。書經에 「너 그 功을 자랑치 않는다면 天下가 너와 功을 다툴 者 없을 것이요 너 그 能을 자랑치 않는다면 天下가 너와 能을 다툴 者 없으리라」 하였다。齊의 桓公과 같이 片言으로 勤王을 말하니 諸侯가 그 아래에 모여 天下를 匡救할만한 人望이 있었으나 葵丘의 會에서 驕慢한 態度가 있다하여 忽然히 이에 叛하는 者가 九國이나 되었다。百里를 가는 者는 九十里를 半으로 한다는 俗談이 있는바 이는 晩節末路의 어려움을 말한 것이다。

僕射에게 座席을 辭讓할 뿐만 아니라 位階相當의 자리에 着席시켰다고 하여서 不平이 있을 理가 없다. 그 뿐 아니라 軍容의 爲人이 利害得失에 介意하는 따위가 아니므로 一毀하고 一敬에 기뻐하는 것은 勿論이요 겨우 半席의 자리나 咫尺의 사이에 따라서 그의 뜻을 어지럽게 하는 따위의 일이 있을 理가 없을 것이다.

且鄕里~缶柔之友

鄕黨에서는 年長者를 上으로 하고 宗廟에 있어서는 爵位가 높은 者를 上으로 하며 朝廷에 있어서는 官位가 높은 者를 上으로 하는 것이다. 이는 모두가 等差가 있고 長幼의 차례가 定하여져 있어 順序席次라는 것이 있으니 그것을 紊亂하게 하여 特別한 座席을 주는 것은 卑者가 貴者를 凌蔑하고 賤者가 尊者의 上位에 着席하는 것이 되어 醒倫을 어지럽히고 秩序를 破壞하는 것이다. 班列이 이으며 將軍이 있고 卿監에는 卿監의 班列이 이으며 將軍에게는 將軍의 位가 있는 것이다. 비록 魚開府는 特進의 勳官이라 할지라도 定하여진 班列이 있어서 直諒의 友人이 되기를 바라는 것으로 簿柔의 友人이 되는 것을 바라지 않는 것이다. 古人의 말에 益者三友, 損者三友라 하였으니 내가 願하는 것은 僕射가 直諒의 友人이 되는 것으로 簿柔의 友人이 되는 것을 바라지 않는 것이다.

又一昨~何辭以對

또 一昨日에는 裵僕射가 過失로 尙書의 일을 左右丞에게 擔當시키고자 하였다. 當時에 그 일의 可否에 對하여 여러 가지 問答이 있었으나 僕射는 自身의 자리를 믿고 눈을 부릅뜨고 소리를 높여 꾸짖었다. 衆人 사이에는 그 過失을 나타내기를 願치 않아서 아무도 아무것도 말하지 않았었는 바 이제 또 興道의 會에서 다시 그 過誤를 犯하여 八座의 尙書를 威脅하여 그 非違를 遂行코자 하였다. 하물며 朝廷의 公坐에 있어서는 안되는 것인바 이제 이미 이와 같은 非違가 있어서는 안되는 것이리라. 州縣郡城의 禮에 있어서도 아마도 이와 같은 일이 있어서는 안되는 것이며, 朝廷의 興道의 會에 모인 文武百官에는 스스로 階級이 있으니 그 順序에 따라야 할 것이다. 그것은 어떠한 順序에 따르냐 하면 上은 宰相, 御史大夫로부터 兩省의 五品 以上의 事御史를 위하여 따로 一榻을 두는 것과 同一한 方法으로 一座를 만드는 것이다. 즉 御史臺의 諸公 및 知雜, 師保의 자리의 南쪽에 橫으로 따로 一座를 만드는 것이다. 御史大夫로부터 十二衛將軍을 그 다음에 앉게 하고, 供奉官을 一列로 하고 또 三師, 三公, 伶僕, 少師保傅, 尙書左右丞侍郞을 다른 一列로 하고 이에 九卿, 上監을 對坐시키고 百察로 하여금 한가지로 우러러 보게 하는 位置가 適當하다. 玄宗皇帝때에 開府 高力士가 特別한 恩寵을 받았으나 그 席次는 上述한 바와 같이 橫座를 만드는데 不過하였다. 橫座에는 限定이 있는 것이 아니니까 이에 依하여 他人의 자리를 잃게 하는 케 한 일이 없었을 것이다. 僕射의 생각으로는 尙書와 僕射와의 關係는 州縣의 下吏와 그 上官과 같은지도

모르나 만일 尙書로서 縣令과 同一타 한다면 僕射는 尙書令을 보기를 上佐가 刺史를 보는 것으로 하지 않겠는가. 決코 그렇지는 않으리라. 이제 이미 三廳이 있겠는가. 決코 그렇지는 않으리라. 이제 이미 三廳이 一齊히 列席하고 있는 것으로 보더라도 그가 同一치 않음을 알 수 있지 않은가. 또 尙書令과 僕射는 다같이 二品이다. 오직 그 位階를 比較하면 六曹의 尙書는 모두 正三品이나 品을 隔하고 敬을 致하는 類는 아니다. 尙書가 僕射를 섬기는 것은 禮에 있어서 支障이 없으나 僕射가 尙書를 對함에는 相當한 敬禮로서 할 것이니 下吏에 對함과 같이 하여서는 안되는 것이다. 또 宋書의 百官志를 보건대 八座는 모두 第三品의 位階다. 隋 및 唐에 이르러 비로소 二品으로 한 것이다. 僕射가 스스로 높이 標致하여 즉 驕慢하게 굴어서 아랫 사람을 佑排함은 매우 좋지 못한 것이다. 하물며 다시 公堂에게 太常伯을 蹊喝한 것 따위는 千萬不當한 것이다. 太常伯은 紛擾를 바라지 않아 溫順히 그 命에 따랐으나 이는 理致에 屈服한 때문이 아니다. 朝廷의 紀綱은 마땅히 다같이 이것을 圖謀하여야 할 것인바 만일 過誤로 이와

같이 墮壞하는 것과 같은 일이 있다면 그 責任은 自身에게 미치리라. 즉 明天子가 怒하여 醒倫을 破壞하는 罪를 責한다면 僕射는 무슨 말로서 이에 對答하고자 하는가. 아마도 할 말이 없으리라.

※歐陽補의 「集古求眞」 卷八에는 다음과 같은 字句 異同이 지적되고 있음. 즉 「終之始難」은 「終始之難」이어야 하고 「爾惟勿衿」은 「爾唯勿衿」으로, 「尊者爲賊所龕」의 賊은 賤이어야 되고 「輒有酬對」는 「輒未酬對」라야 옳다고─.

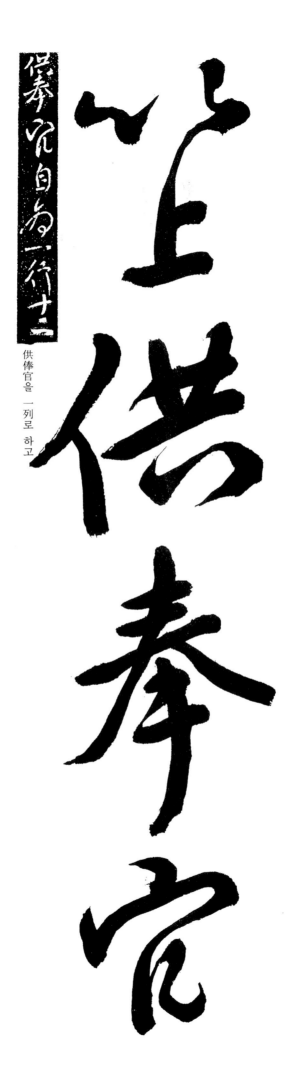

供俸官自為一行十二

供俸官을 一列로 하고

自為一行十

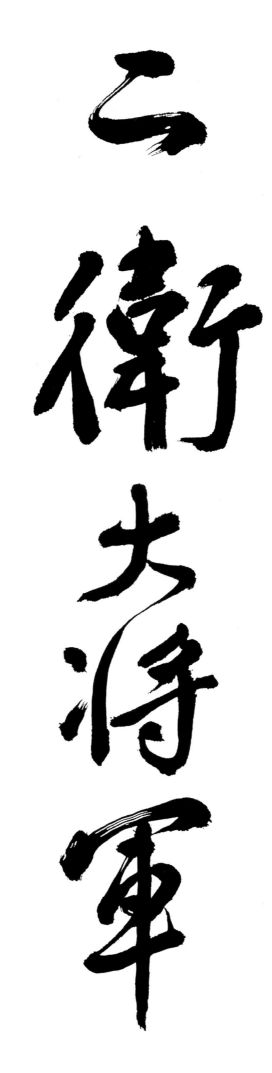

乙衛大将軍

衛大將軍次之
三師三

次之 三師 三

十二衛大將軍을 그 다음에 앉게 하고 또 三師、

公今僕少師

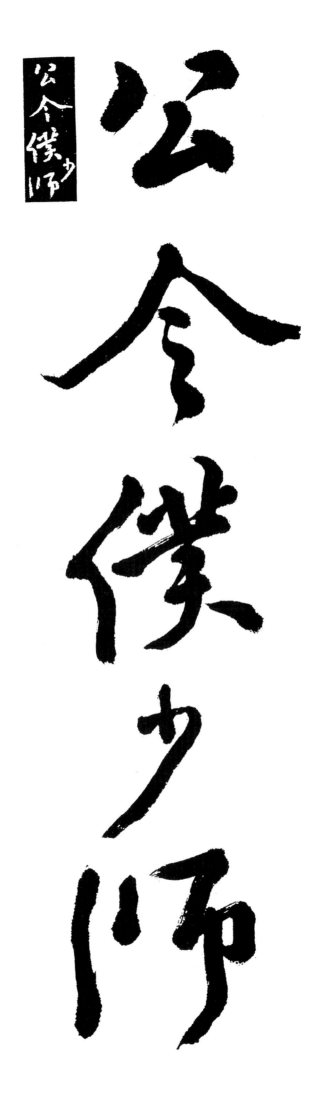

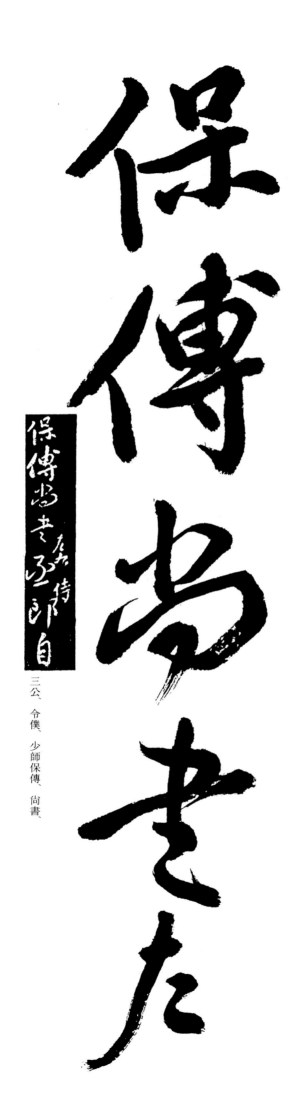

保傅尚書左

保傅尚書左丞侍郎自

三公、令僕、少師保傅、尚書、

拓子道侍郎自

為一行九卿三監對之

左右、丞侍郞을 다른 一列로 하고 이에 九卿、三監을 對坐시키는 것이

為一行九

卿三監樹之

옛부터 行하여진 禮法으로 일찍기 이를 문란케 한 일이 없었다.

参錯重如節

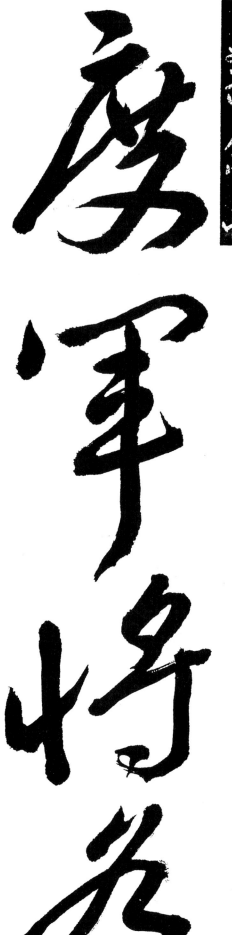

節度・軍將같은 者에 이르러서는

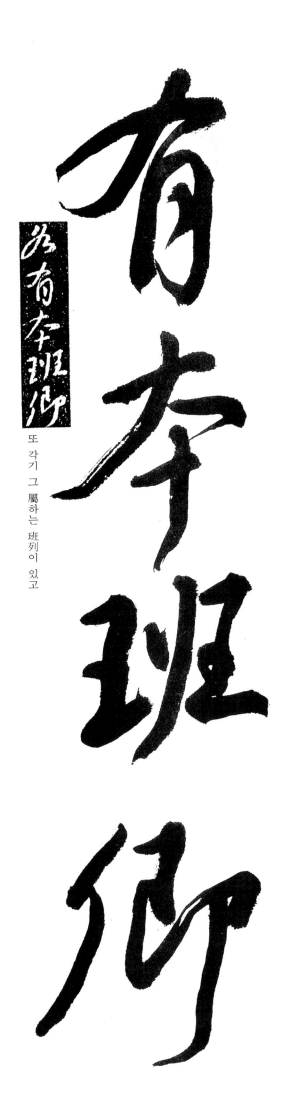

有本班仰

또 각기 그 屬하는 班列이 있고

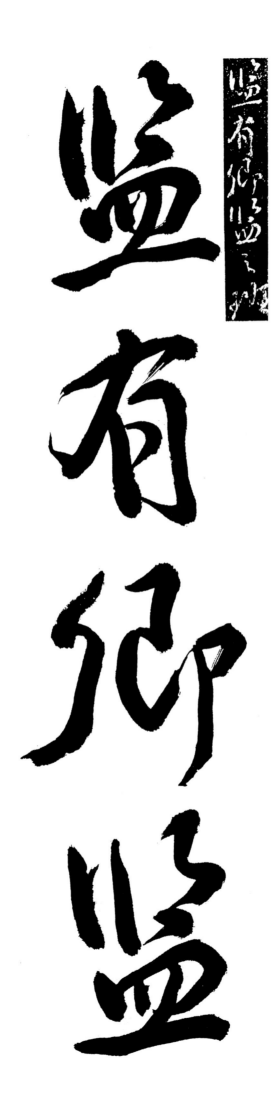

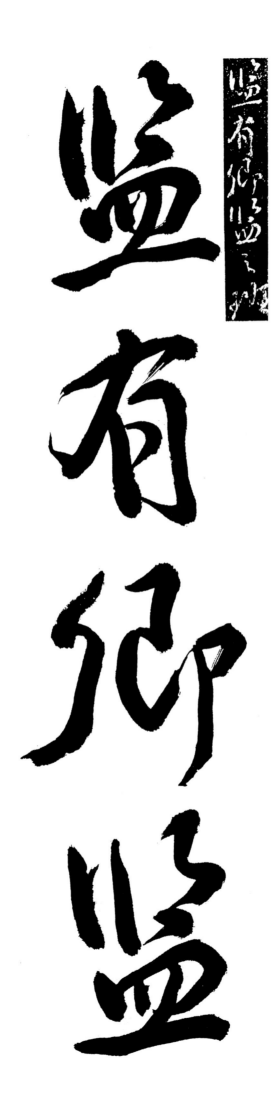

之班師將軍

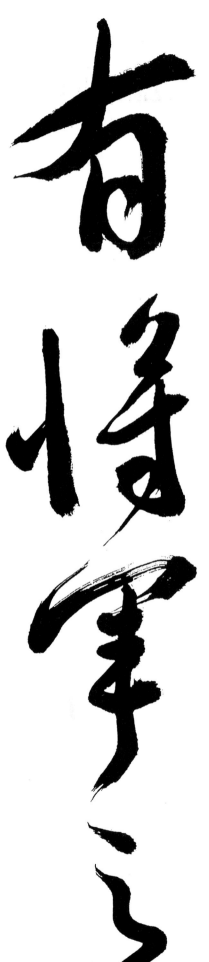

將軍에게는 將軍의 位가 있는 것이다.

信賞必用

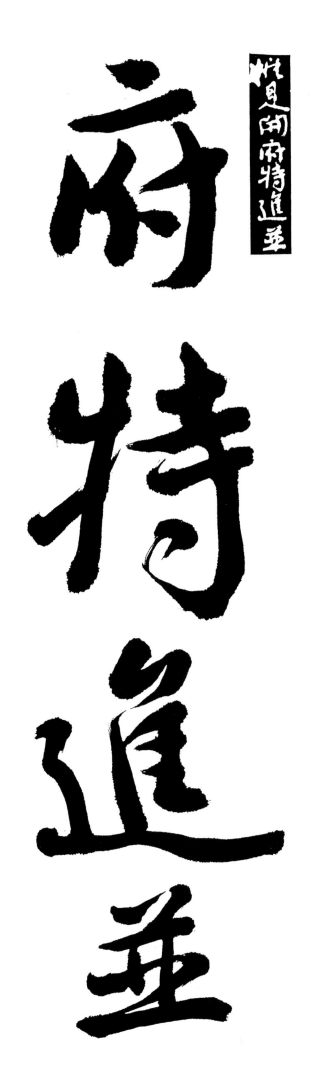

府特進垂

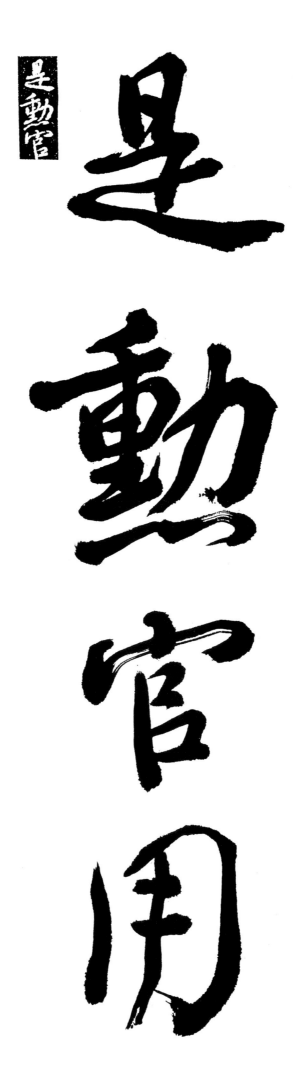

是動官用

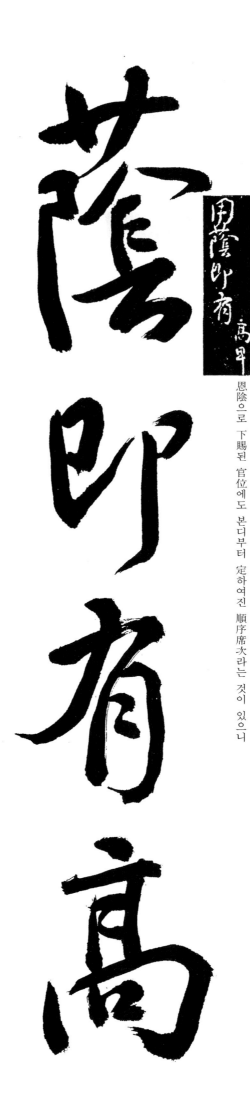

蔭即宥高

恩陰으로 下賜된 官位에도 본디부터 定하여진 順序席次라는 것이 있으니

28

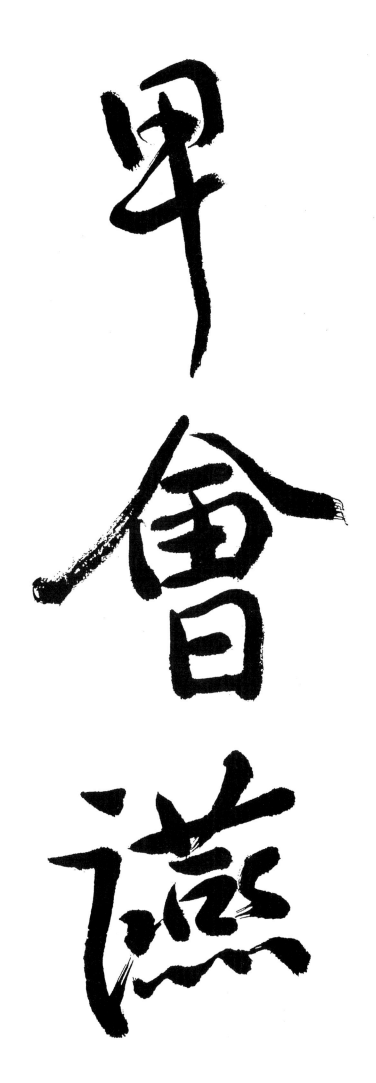

平會昌蔗

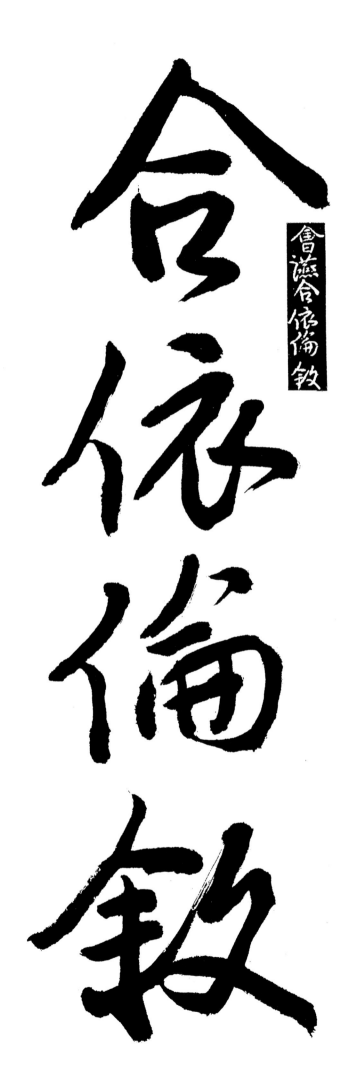

合依倫釼

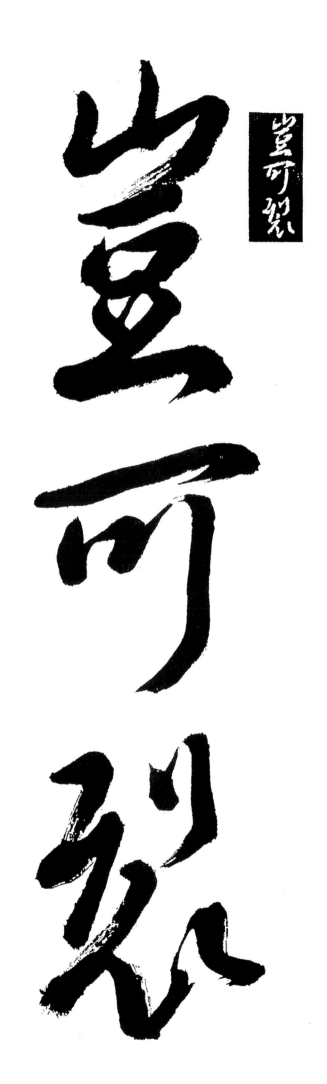

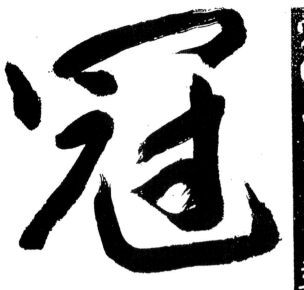

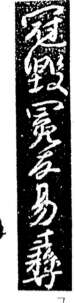

그것을 紊亂케 特別하여 座席을 주는 것은

偏貴去却

欲為罪所

凌尊表為

卑者가 貴者를 凌蔑하고

凌

尊

表

為

36

賤者가 尊者의 上位에 着席하는 것이 되어 彝侖을 어지럽히고 秩序를 破壞하는것이 된다.

於此振古

未聞如是

魚軍容 같은 者는 階는

開府官阿

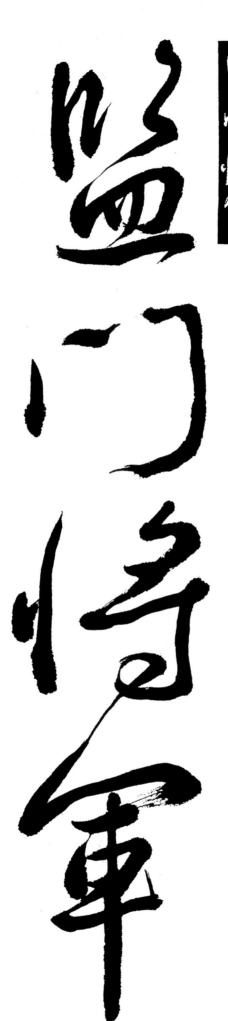

開府이지만 官은 監門將軍으로

朝廷列位

朝廷의 列位에

自有次敍

自然히 그가 着席할 場所가 定하여져 있는 것이다。

自有次敍

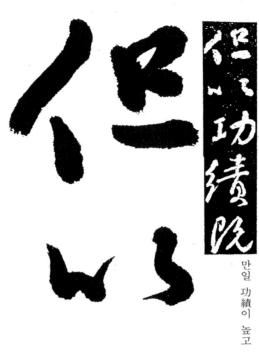

但以功績阬

만일 功績이 높고

但以功績阬

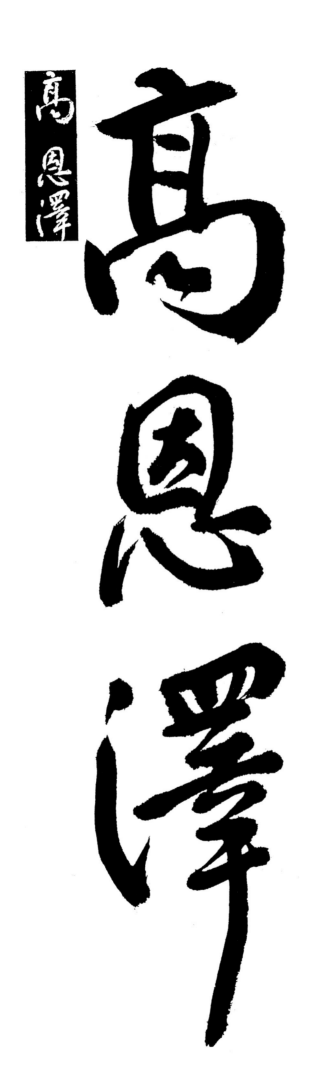

高恩澤

莫二出入王

또 王命을 出入하는 官이기 때문에

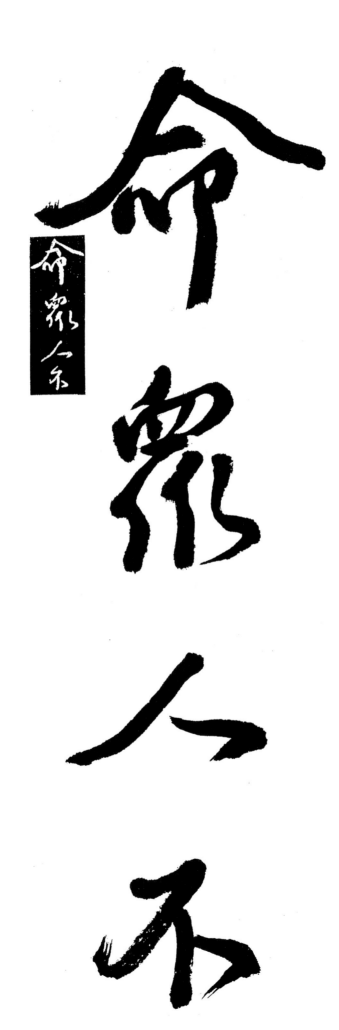

命衆人不

敢爲此不可

敢爲此不可

他와 比較할 수가 없어

49

今居本位

須別示有尊崇

特別한 地位를 주어야 한다면 다른 方法으로서 尊崇의 實을 나타내어야 할 것이다.

紫氣可挹

寧相師傔

座南横安

그 方法으로서는 宰相、師保의 자리의 南쪽에 橫으로 一座를 만드는 것이다。

一臣如御史

臺眾尊知

雜事御史

즉 御史臺의 諸公 및 知雜事御史를 위하여

別置一榻

別置一榻

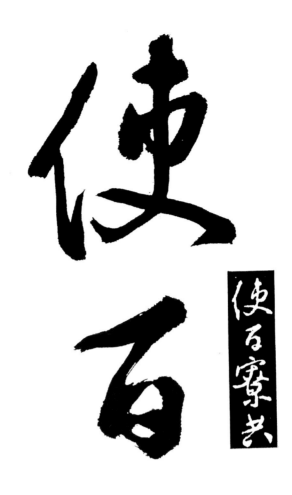

使百寮共

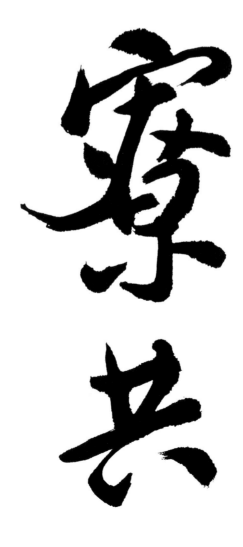

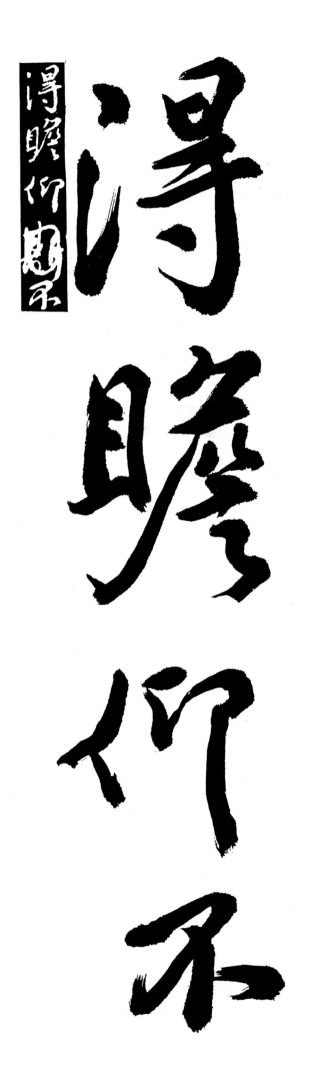

得暁竹鳴不

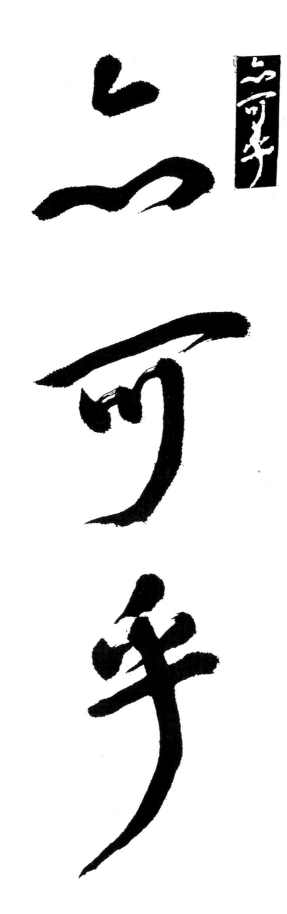

聖皇時

玄宗皇帝 때에

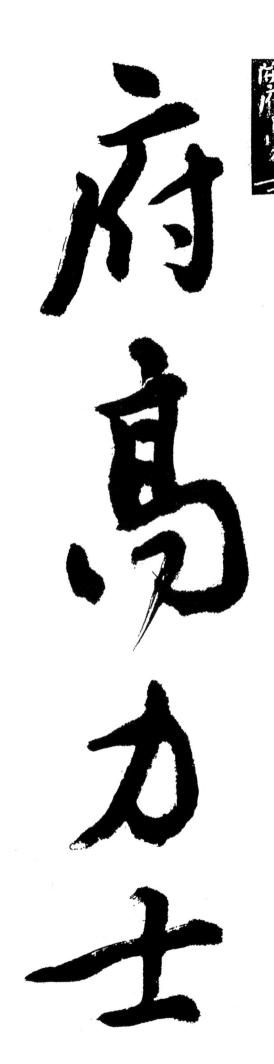

開府高力士가

承恩宣傳

特別한 恩寵을 받았으나

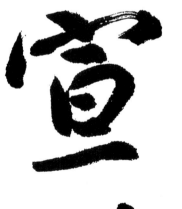

承恩宣傳

그 席次는 上述한 바와 같이 橫座를 만드는 不過하였다。

座而不聞

別有礼数

別有礼数

何必令他

失位如辅

夫位如李輔

橫座에는 限定이 있는 것이 아니니까 이에 의하여 他人의 자리를 잃게한다든가 李輔國이

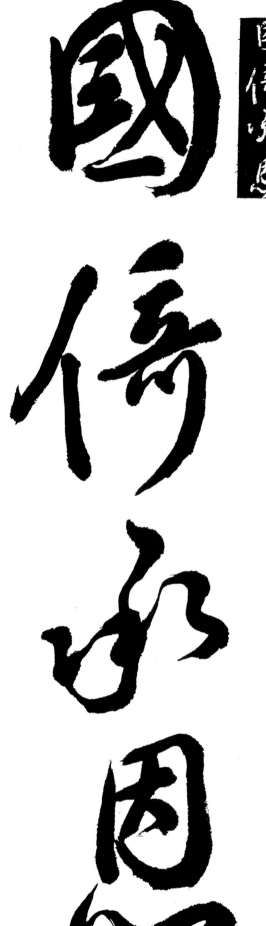

國僑永恩

恩澤에 의지하여

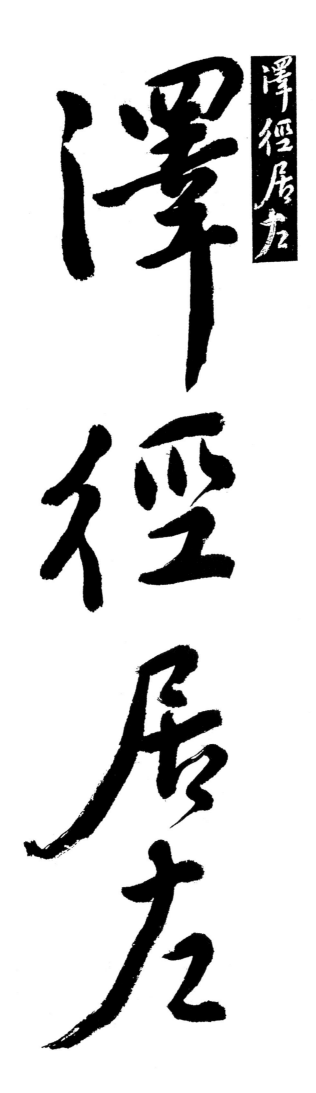

澤徑居左

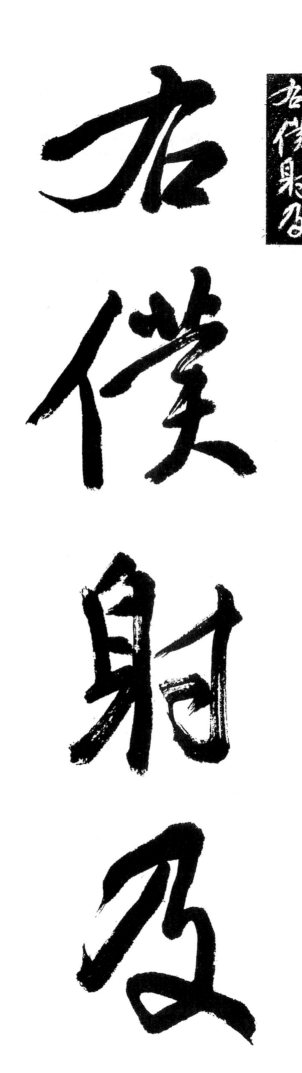

右僕射及

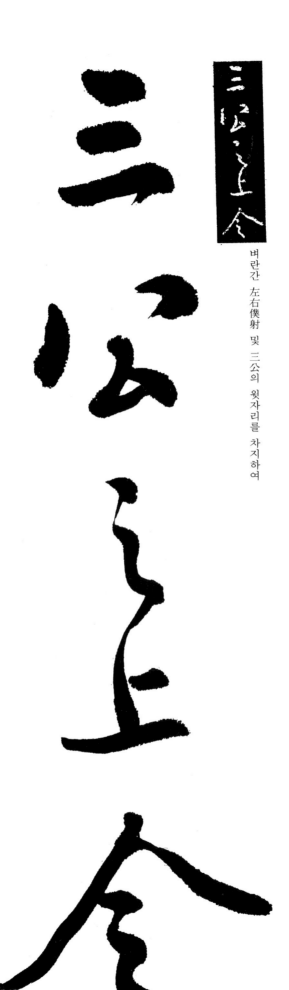

三公之令

天下사람들이
괴이쩍게 여기도록
하여서 되겠는가。

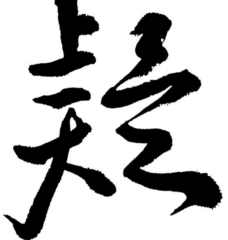

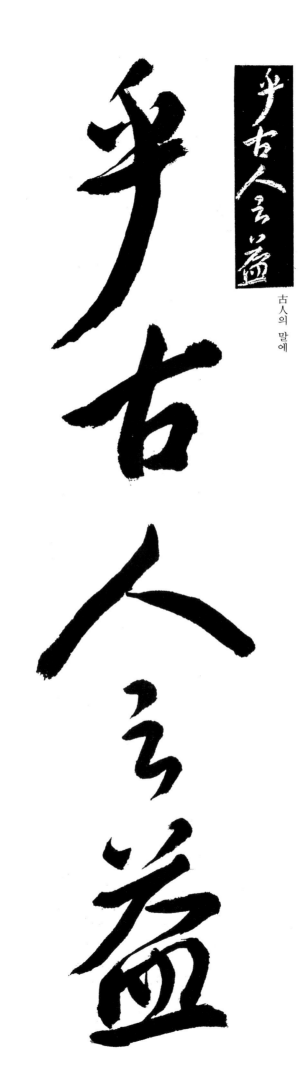

古人의 말에

益者三友、 損者三友라 하였으니

三友顧僕

三友顧僕

내가 願하는 것은 僕射가 軍容에게

爲直諒之

直諒의 友人이

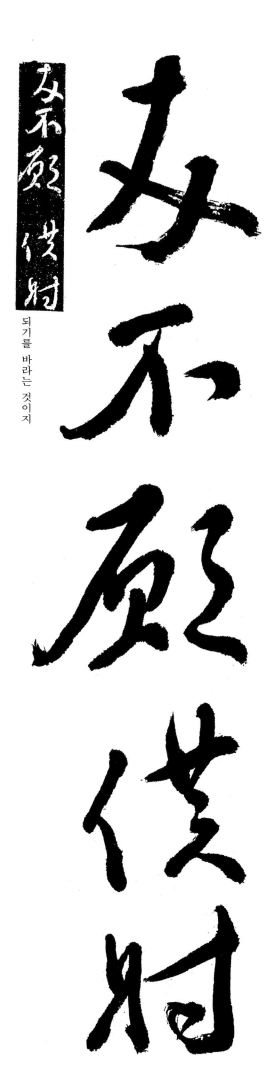

友不願僕附

되기를 바라는 것이지

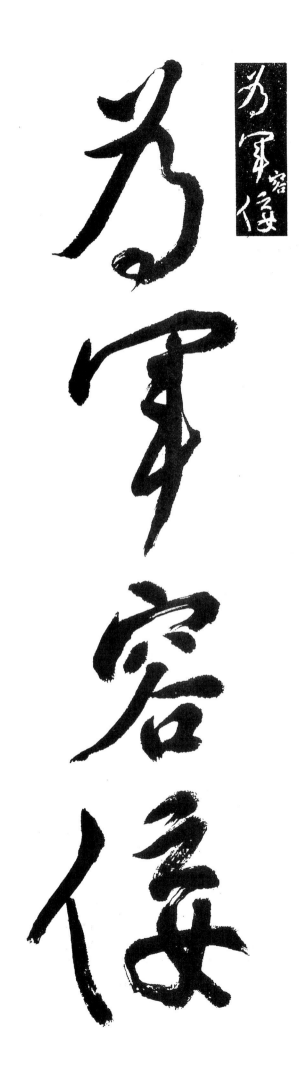

為軍容侵

侫柔의 友人이 되는 것을 바라지 않는 것이다.

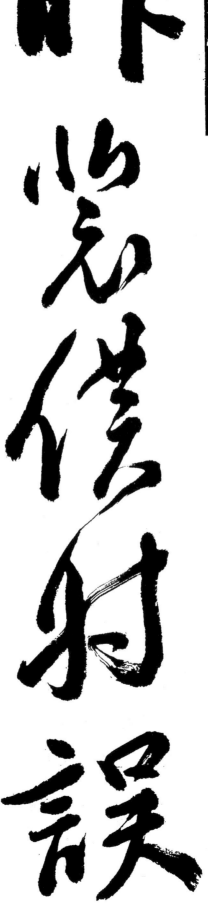

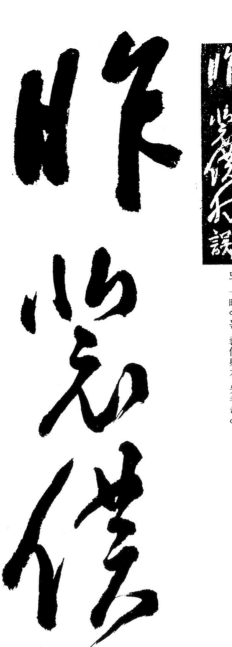

昨爲僕射誤

또 一昨에는 裴僕射가 失手하여

83

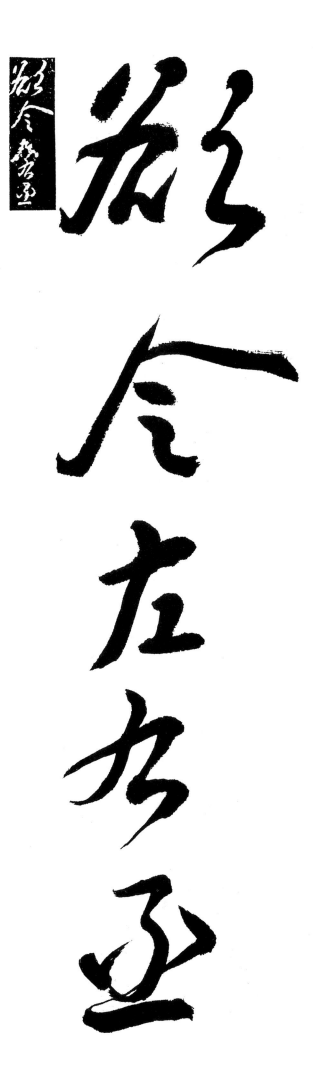

遊於左右以

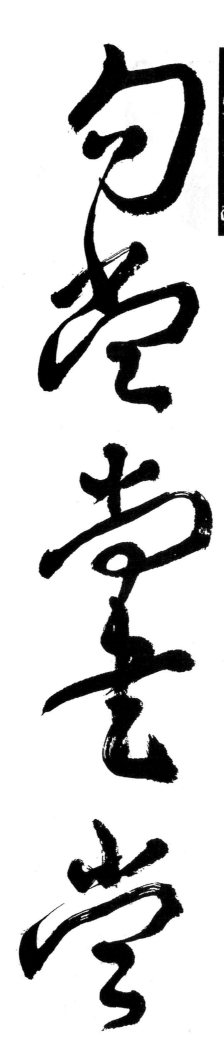

尙書의 事務를 左右丞에게 擔當시키고자 하였다.

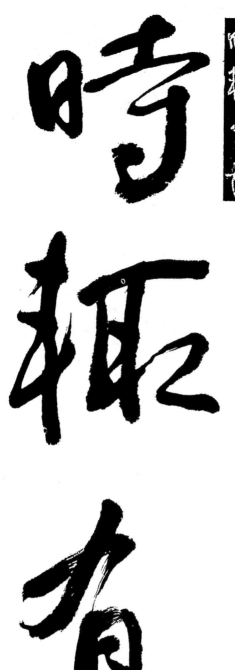

時秫音洲

當時에 그 일의 不當함에 對하여 여러가지 問答이 있었으나

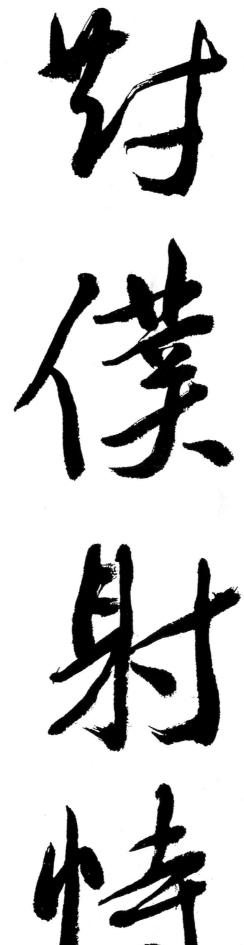

僕射는 自身의 身分을 믿고

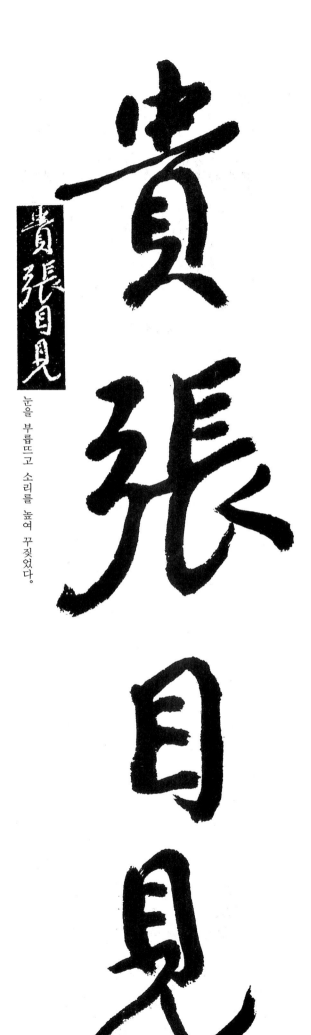

貴張目見

눈을 부릅뜨고 소리를 높여 꾸짖었다.

尤介衆之中

尤介衆之中

不敢題過

衆人 사이에는 그 過失을 나타내기를

願치 않아서 아무도 아무것도 말하지 않았었는데

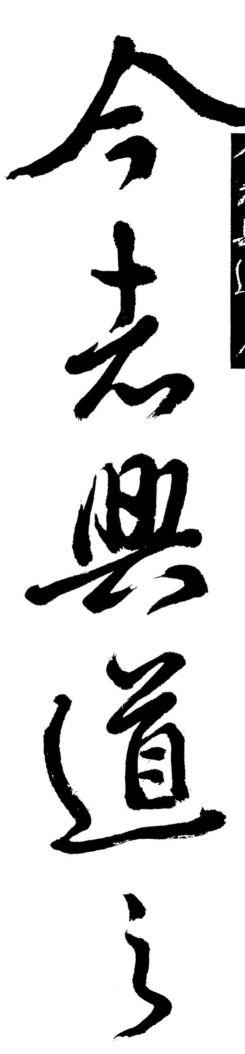

今老興道之會
이제 또 興道의 會에서

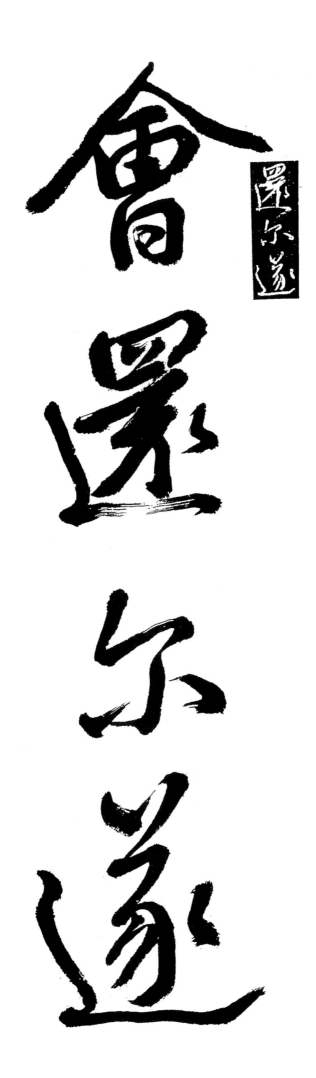

會稽尔道

非再獨八座

非再
徑獨
八座

다시금 八座의 尙書를 威脅하여

93

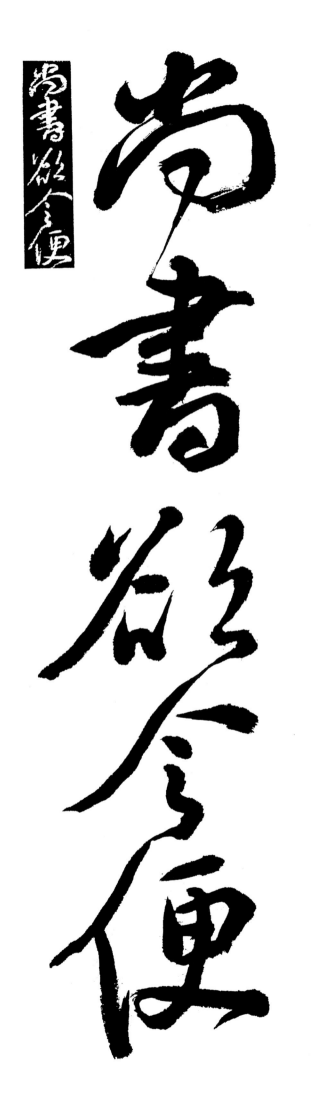

尚書敬令便

向下座州縣

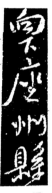

그 下座에 있도록 하였다.

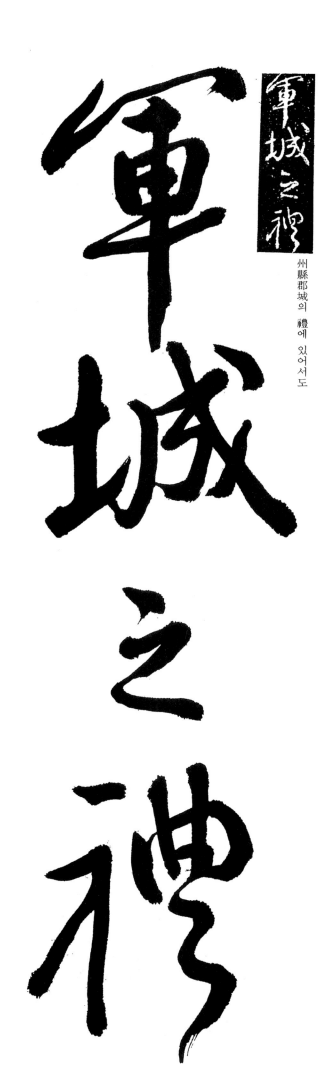

軍城之禮

州縣郡城의 「禮에 있어서도

아마도 아와 같지는 않으리라.

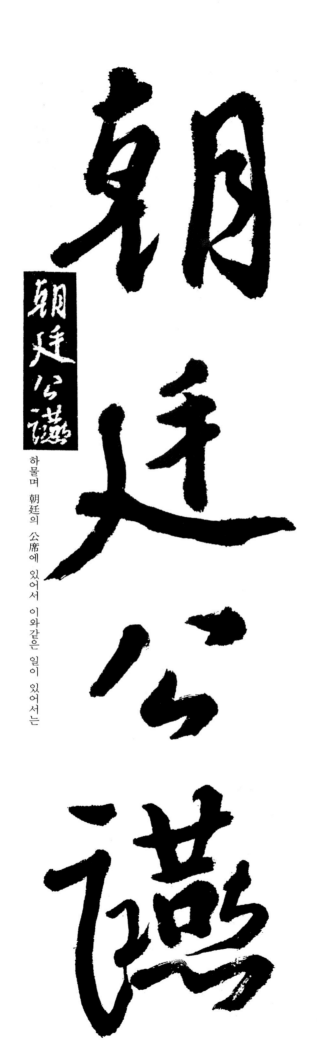

朝廷公讌

하물며 朝廷의 公席에 있어서 이와 같은 일이 있어서는

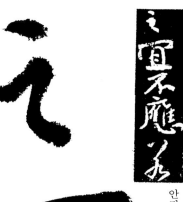

之宜不應為

안되는 것인바

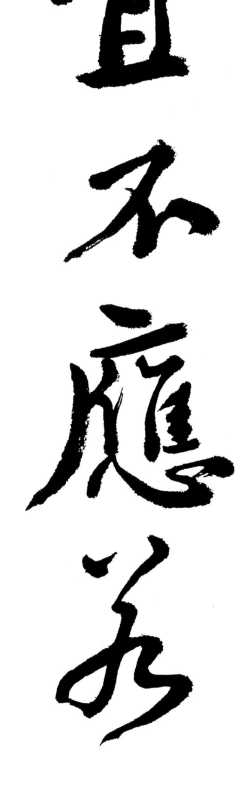

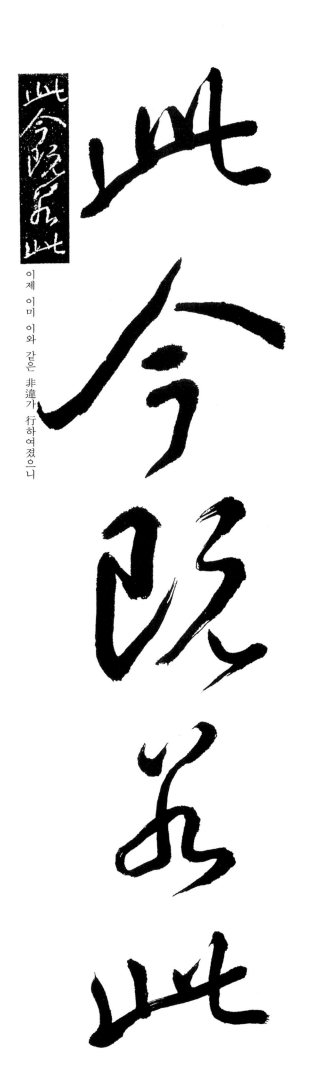

此今旣此

이제 이미 이와 같은 非違가 行하여졌으니

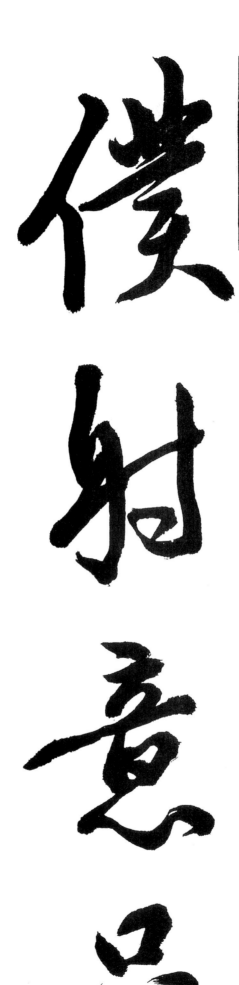

僕射意로

아마도 僕射의 생각으로는

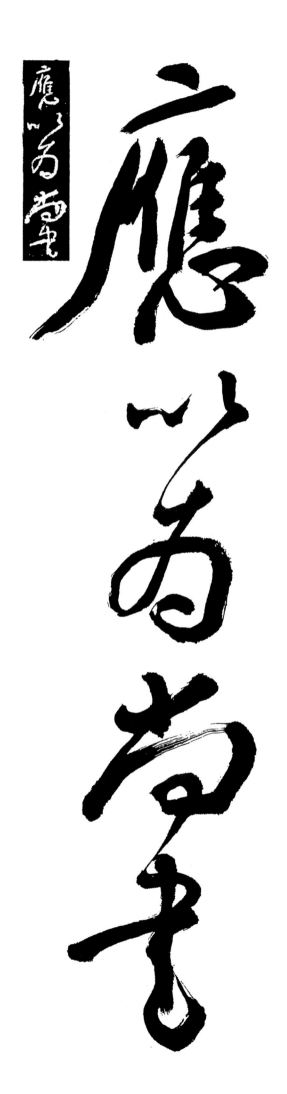

應以為尙也

尙書와 僕射와의 關係로

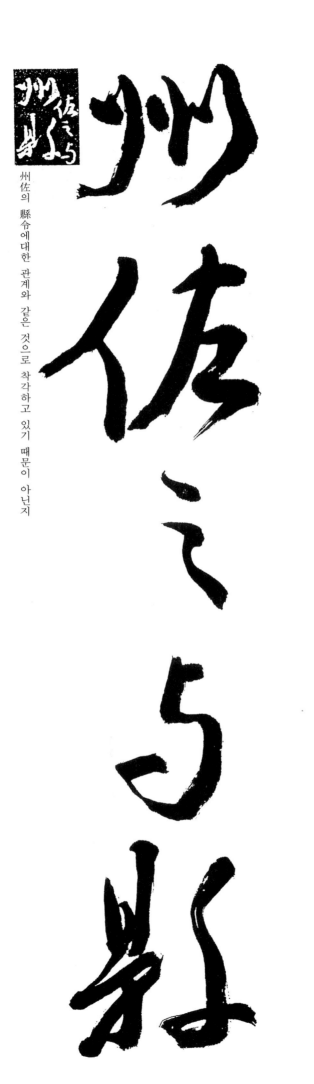

州佐之与縣

州佐의 縣令에대한 관계와 같은 것으로 착각하고 있기 때문이 아닌지

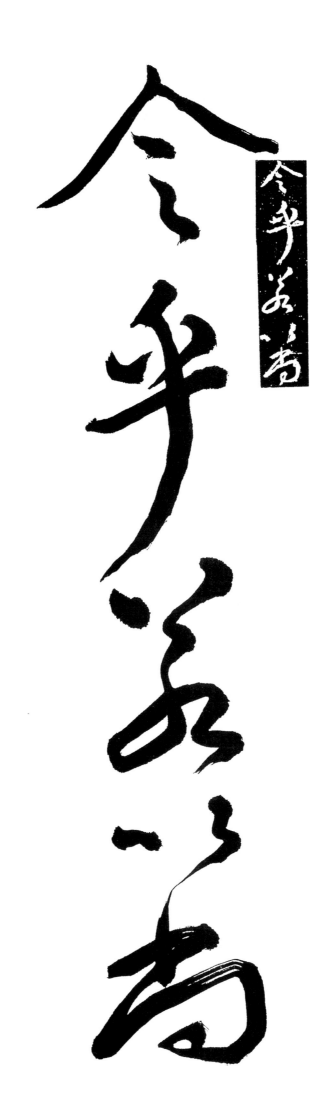

今平義之為

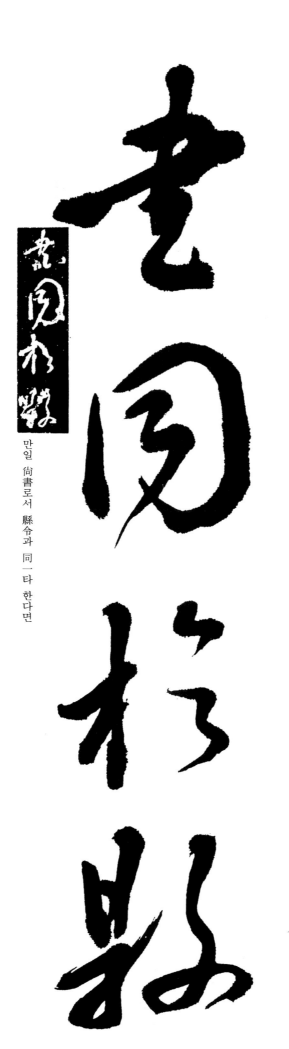

만일 尙書로서 縣令과 同一타 한다면

今則僕射

今則僕射

僕射는 尙書令을 보기를

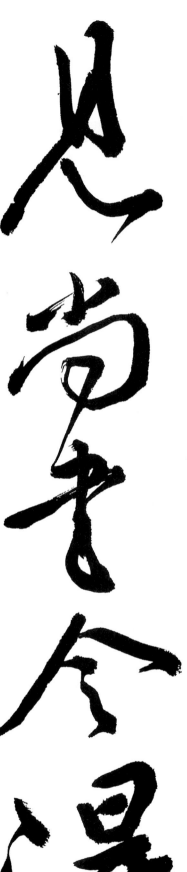

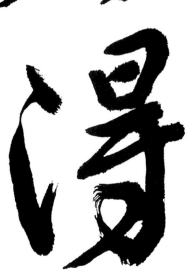

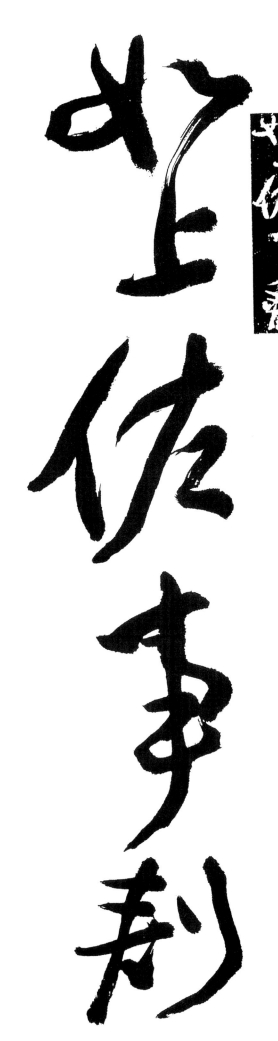

上佐가 刺史를 섬김과 같다 할 수 있지 않겠는가.

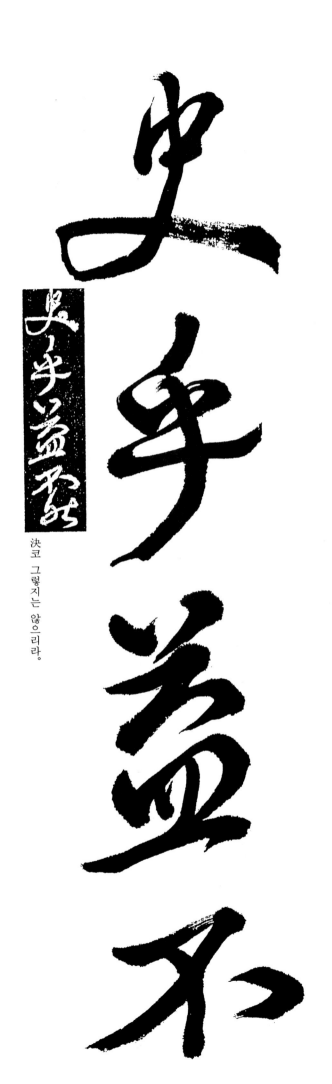

決코 그렇지는 않으리라.

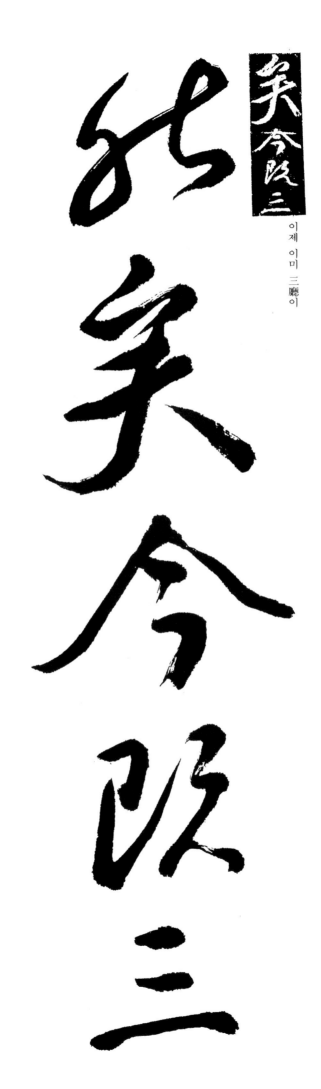

既今阤三

이제 이미 三廳이

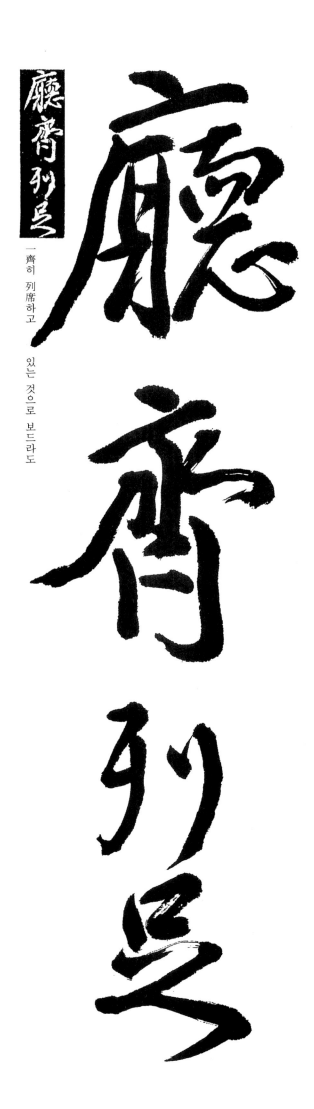

廳齊列足

一齊히 列席하고 있는 것으로 보드라도

明不同刺史

그가 同一치 않음을 알 수 있지 않은가.

且為老今

114

与僕射曰

또 尚書令과 僕射는 다같이

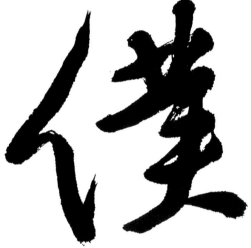

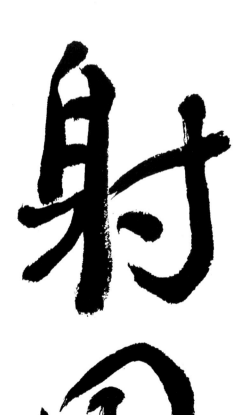

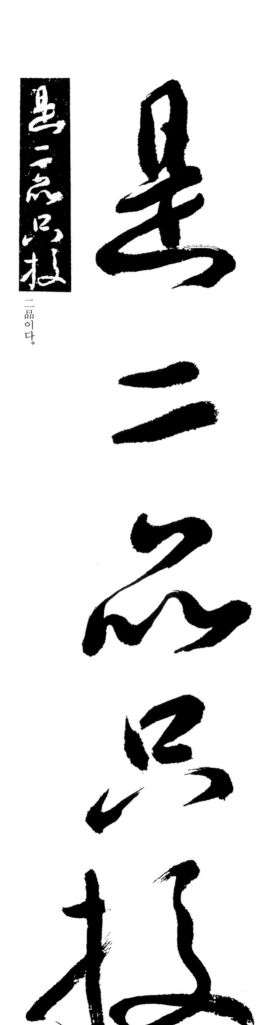

是二品也

二品이다.

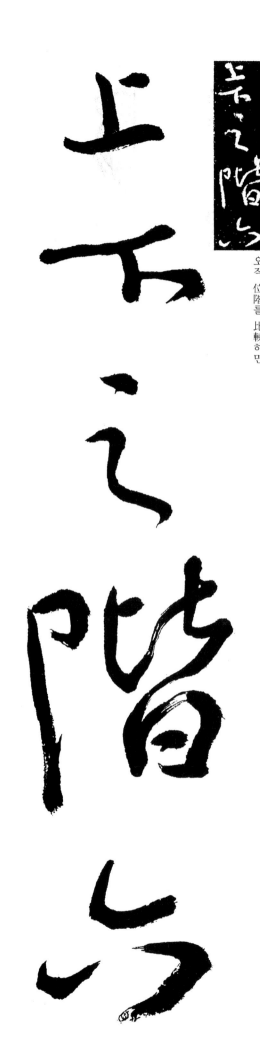

上不之階上

오직 位階를 比較하면

六曹의 尙書는 모두

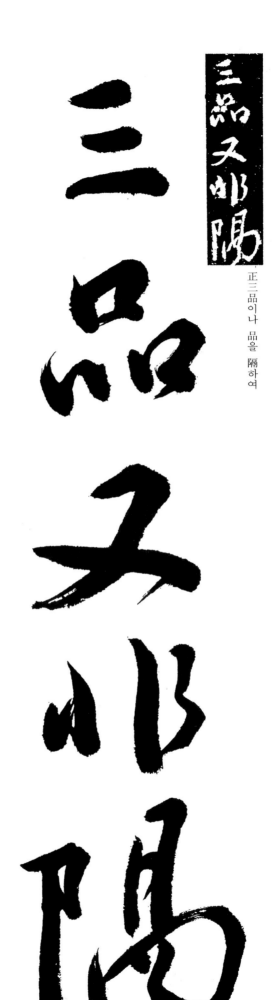

三品 又 水 陽

正三品이나 品을 隔하여

品阰敨之類

拜禮하는 類는 아니다.

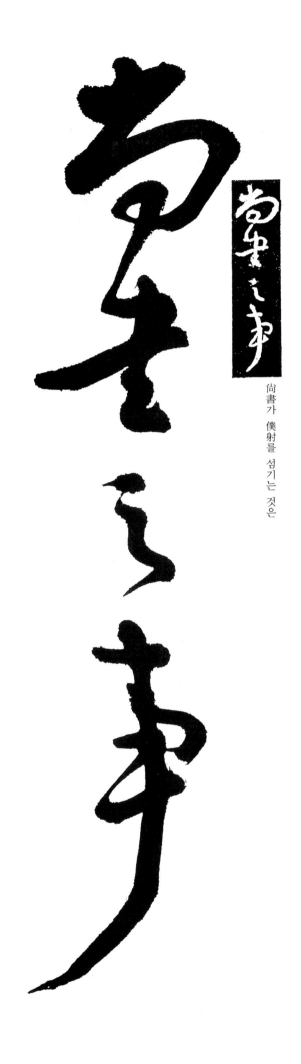

尚書가 僕射를 섬기는 것은

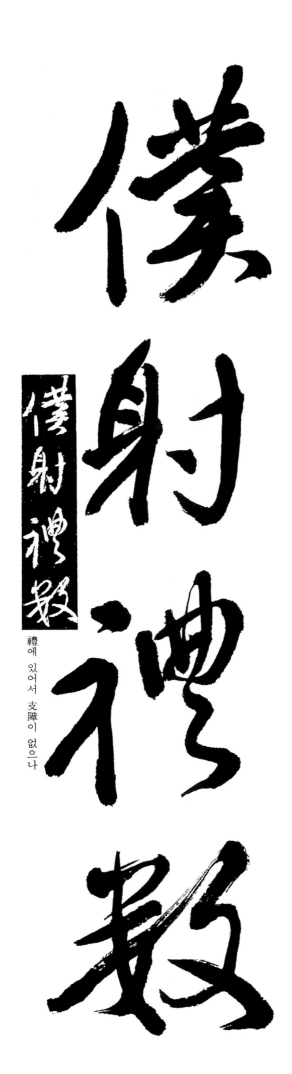

僕射禮裁

禮에 있어서 支障이 없으나

未敢有夫僕

射之顧尚

僕射가 尙書를 對함에는

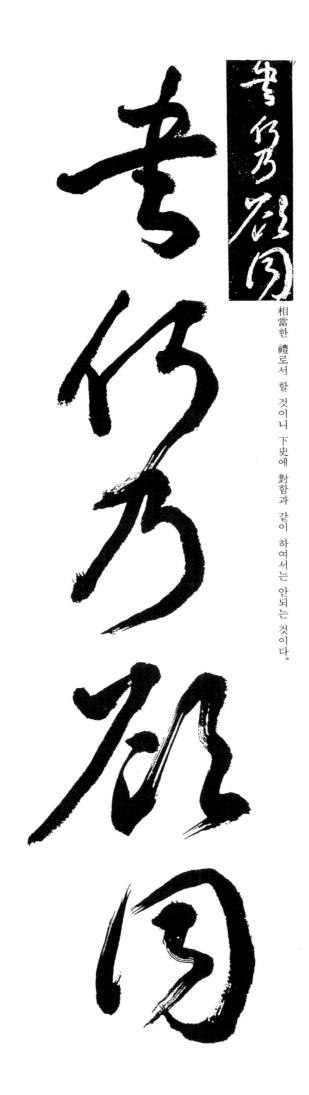

相當한 禮로서 할 것이니 下吏에 對함과 같이 하여서는 안되는 것이다.

甲吏又授宋

또 宋書이 百官志를 보건대

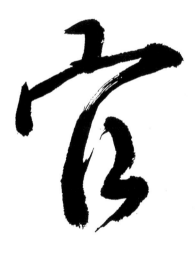

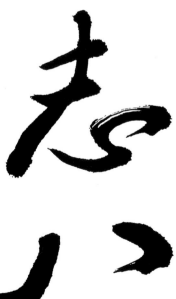

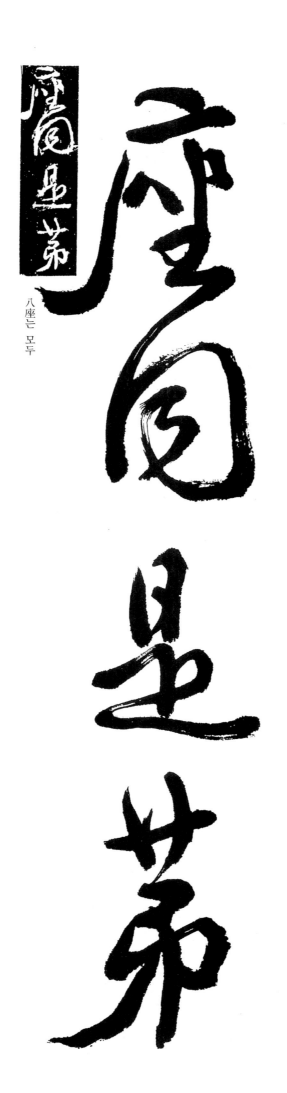

座向是弟

八座는 모두

三品隋及國

第三品의 位階였으나 隋가 나라를 세우면서

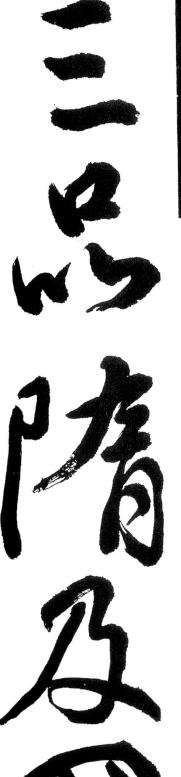

三品隋及國

家始別作

二品高自標

비로소 二品으로 올려 이를 눈에 띠게 한 것이다.

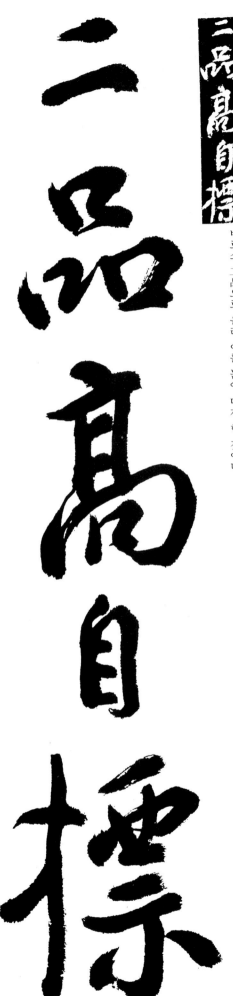

二品高自標

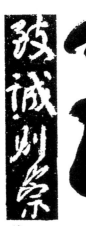

致誠則崇

誠心이 있으면 존경받고、

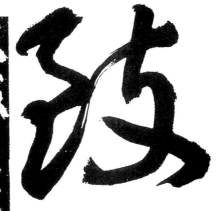

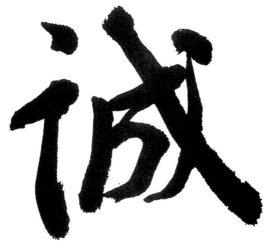

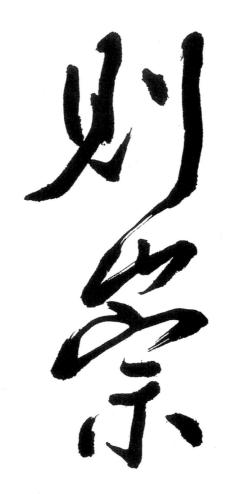

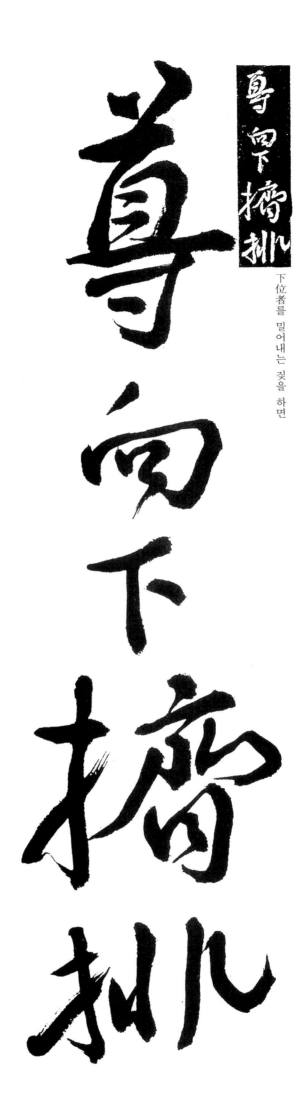

尊向下擠捓

下位者를 밀어내는 짓을 하면

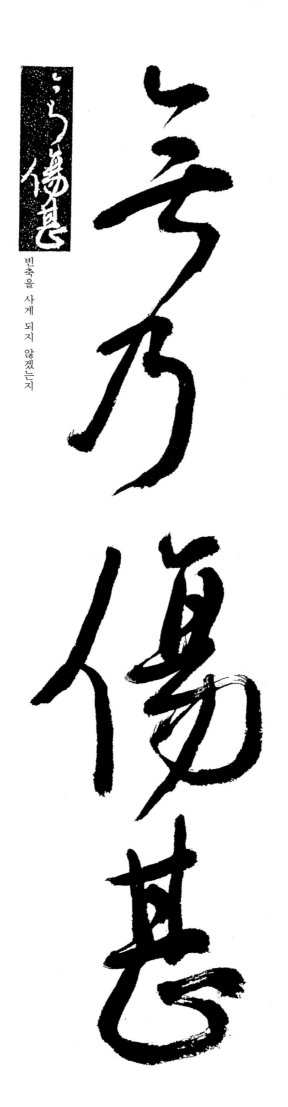

不爲傷甚

빈축을 사게 되지 않겠는지

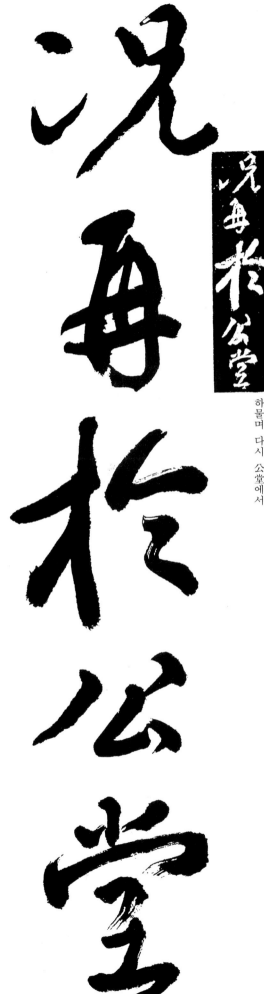

況再於公堂

하물며 다시 公堂에서

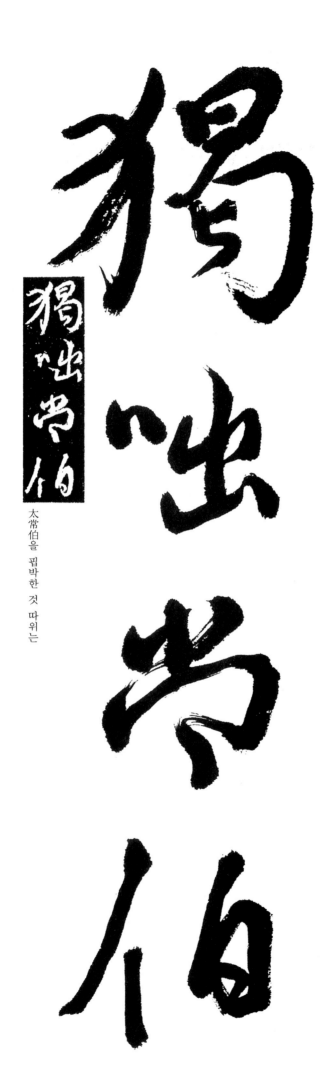

獦岹尚伯

太常伯을 핍박한 것 따위는

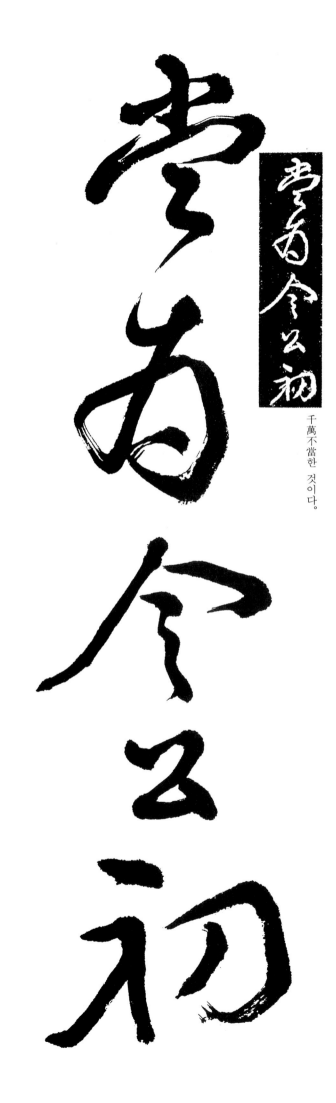

千萬不當한 것이다.

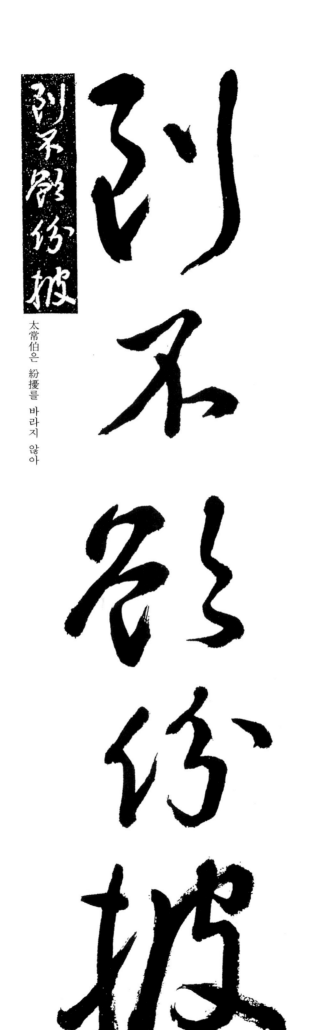

阿不殺紛披

太常伯은 紛擾를 바라지 않아

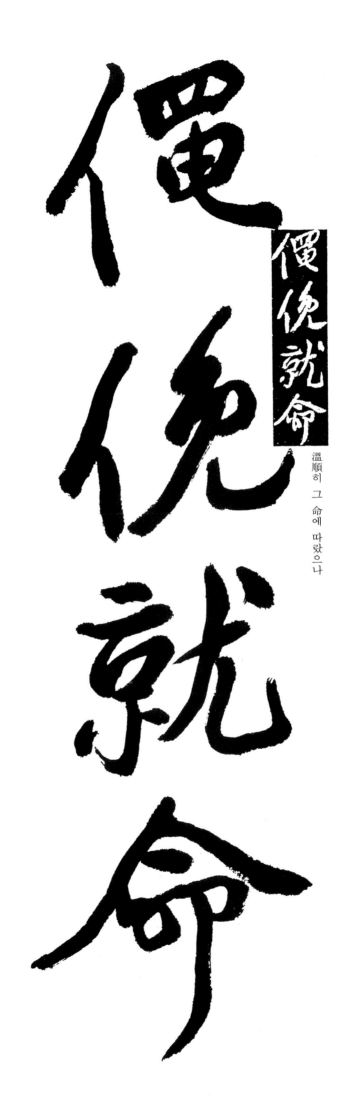

僶俛就命

溫順히 그 命에 따랐으나

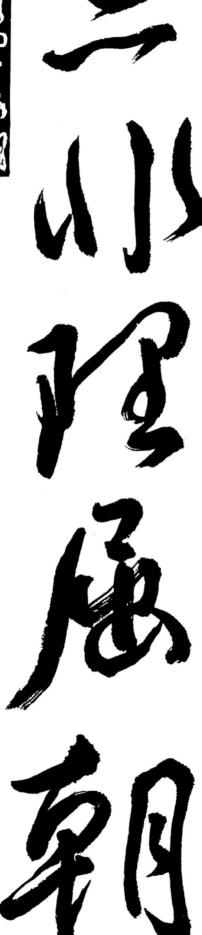

이는 理致에 屈服한 때문이 아니다.

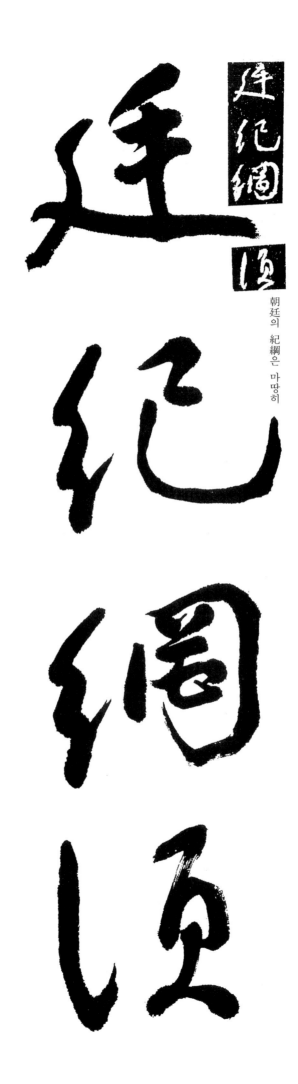

廷紀綱頃

朝廷의 紀綱은 마땅히

共存立過乎

다같이 이의 存立를 圖謀하여야 할 것인바

共存立過乎

隳壞之恐

만일 過誤로 이와 같이 隋壞하는 것과 같은 일이 있다면

及身明天子

그 責任은 自身에게 미치 리라。 즉 明天子가 怒하여

忽霆電合

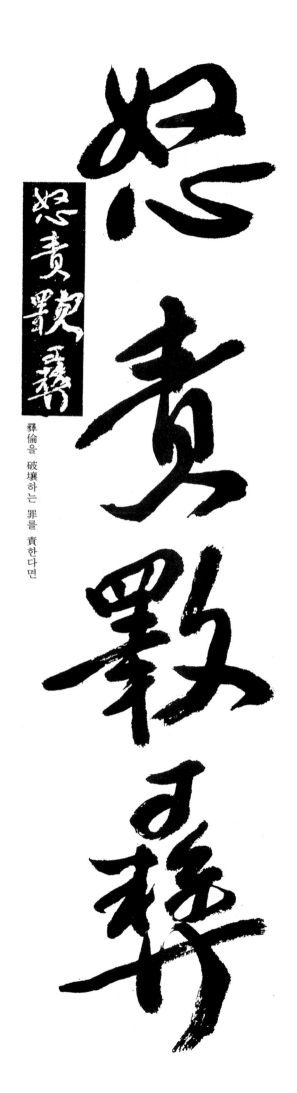

怒責數彝

彝倫을 破壞하는 罪를 責한다면

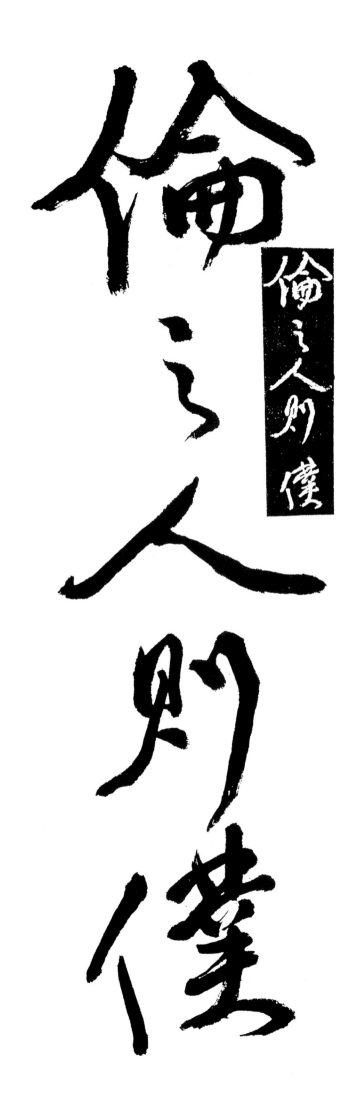

射將印

射將印

僕射는 무슨 말로서 이에

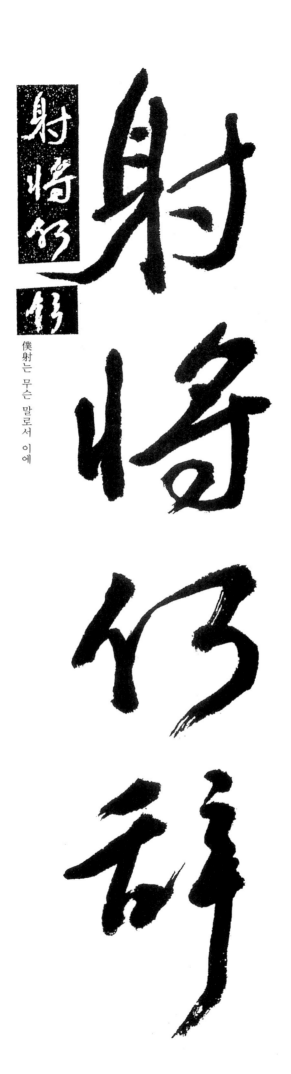

對答하려고 하는가. 아마도 할 말이 없으리라.

◀ 著者 프로필 ▶

- 慶南咸陽에서 出生
- 號 : 月汀・솔뫼・法古室・五友齋・壽松軒
- 初・中・高校 서예敎科書著作(1949~現)
- 月刊「書藝」發行・編輯人兼主幹(創刊~38號 終刊)
- 個人展 7回 ('74, '77, '80, '84, '88, '94, 2000年 各 서울)
- 公募展 審査 : 大韓民國 美術大展, 東亞美術祭 等
- 著書 : 臨書敎室시리즈 15册, 창작동화집, 文集 等
- 招待展 出品 : 國立現代美術館, 藝術의殿堂
　　　　　　　　서울市立美術館, 國際展 等
● 書室 : 서울・鍾路區 樂園洞280-4 建國빌딩 406호
● 所屬書藝團體 : 韓國蘭亭筆會長
　〈著者 連絡處 TEL : 734-7310〉

臨書敎室시리즈 ⑰

爭座位稿 (本文 Ⅱ)

印刷日 二〇〇二年 六月 五日
發行日 二〇〇二年 六月 十日

著者　鄭周相
發行人　張　塤
發行處　梨花文化出版社

登錄　第一-二八二號
住所　서울 特別市 鍾路區 內資洞 一六七-二番地
電話　七三八-九八八一~二
FAX　七三二一-四四九六

定價 一〇,〇〇〇원